Contraste insuffisant

ULYSSE,

TRAGEDIE,

REPRESENTÉE

PAR L'ACADEMIE ROYALE

DE MUSIQUE.

Le vingt-troisieme jour de Janvier 1703.

A PARIS,

Chez CHRISTOPHE BALLARD, seul Imprimeur du Roy,
pour la Musique, ruë S. Jean de Beauvais, au Mont-Parnasse.

M. DCC. III.
Avec Privilege de Sa Majesté.

LE PRIX EST DE TRENTE SOLS.

AVERTISSEMENT.

L'Auteur a esté obligé, pour observer l'unité du lieu dans cette Piece, d'établir la Scene dans l'Isle d'Ithaque, & de supprimer ce qui s'est passé dans l'Isle de Circé, entre cette Princesse & Ulysse ; mais il y supplée par des Episodes qui s'y rapportent, & fait trouver Circé dans l'Isle d'Ithaque, où elle prévient Ulysse qui l'avoit quittée, & où elle fait de nouveaux efforts pour l'engager encore.

On n'a pas crû devoir suivre Homere pour le Personnage qu'il fait faire à Ulysse à son retour, ny pour la maniere du combat qu'il luy fait livrer, dans la chaleur du vin, aux Amants, qui pendant son absence avoient obsedé Penelope, ny à l'égard de Telemaque qu'on n'a point mis de ce combat, pour n'y faire qu'une personne de plus ; on l'a reservé pour un Episode qui a paru donner un plus beau jeu : Le Public en jugera.

PERSONNAGES DU PROLOGUE.

ORPHE'E,	Monsieur Cochereau.
LA SEYNE,	Mademoiselle Clement.
UN SAUVAGE,	Monsieur Thevenard.
AUTRE SAUVAGE,	Monsieur Desvoyes.

Troupe de SAUVAGES, *de* SATYRES, *de* FAUNES, *& de* SYLVAINS.

Troupe de NYMPHES *de la Seyne, de* BERGERS, *& de* BERGERES.

UNE BERGERE,	Mademoiselle Cochereau.
DEUX BERGERES,	Mesdemoiselles Dupérey, & Loignon.

*Noms des Personnages, chantants dans tous les Chœurs.
du Prologue & de la Tragedie.*

SECOND RANG. PREMIER RANG.

MESDEMOISELLES.

Cenet.	Dhumé.	Clement, la cad.	Cochereau.
Basset.	Lalleman.	Loignon.	Vincent.
Dupéray.		Bataille.	

MESSIEURS.

Gaudechaut.	Ricourt.	Jolain.	Le Févre.
Le Jeune.	Solé.	Labé.	Benac.
Prunier.	La Coste.	Desvoix.	Lavernet.
Frere.	Cadot.	Le Brun.	Lebel.
Courteil.	Marianval.	Mantienne.	Derot.
Pellefrene.		Bertrand.	

DIVERTISSEMENT
du Prologue.

FAUNES.
Monsieur Dumoulin Cadet.
Messieurs Ferrand, Blondy, Lévesque, Dangeville l'aîné,
Brinqueman, & Fauvau.

UN BERGER, & UNE BERGERE.
Monsieur Dumoulin l'aîné, & Mademoiselle Dangeville.

NYMPHES.
Mesdemoiselles Victoire, Rose, Desmatins, Laferriere,
& Guillet.
Le petit Laselle, & la petite Provost.

PROLOGUE.

Le Théatre represente une Forêt agréable, où parroissent plusieurs Arbres isolez; Orphée vient en rêveur vers le milieu de l'ouverture, & va s'asseoir sur un gazon un peu élevé au pied du principal arbre. Là il prépare sa Lire, & l'ouverture finie, on entend quelques mesures d'une Symphonie tendre, qui precéde le premier Recit qu'il chante.

SCENE PREMIERE.

ORPHE'E, LA SEYNE, SES NYMPHES, BERGERS, BERGERES, FAUNES, & SYLVAINS.

ORPHE'E.

Arbres épais, charmant ombrage
Reconnoissez Orphée?... Et vous heureux rivage,
Si ma voix a pour vous encor quelques attraits
 Faites naître un brillant Palais
 Pour un Heros aussi vaillant que sage.

ULYSSE.

Pendant la Symphonie, qui suit ce recit, le Palais s'éleve insensiblement ; & Orphée apostrophe les Rochers.

Rochers sensibles à mes larmes
Chers confidents de mes tristes soupirs,
Je ne viens point vous dire mes allarmes
 Sous un regne si plein de charmes ;
 Et vos échos & vos Zephirs
Rediront tour à tour l'excez de mes plaisirs.

Au troisiéme vers de ce recit, des NYMPHES, des SATYRES, & des FAUNES, se tiennent en admiration sous les arbres de la Forêt. Les Oiseaux, les Animaux sauvages viennent entourer Orphée, & semblent l'écouter attentivement. Une Symphonie seule succéde ; Orphée parle aussi à la Déesse des Fleurs.

Aimable Flore,
 Accordez à mes doux accents,
Que sous les pas du Heros que j'adore,
 Chaque jour un nouveau Printemps
Seme les fleurs que vous ferez éclorre.

Pendant la Symphonie, les Animaux rustiques font place à un Parterre de fleurs, au milieu duquel se trouve Orphée, jettant les yeux sur une Urne, de laquelle on voit couler de l'eau ; il adresse son discours à la Seyne.

Nymphe, qui presidez au courant de ces eaux,
 Qu'il vous est doux d'entendre leur murmure ?
 Il n'est qu'elles dans la nature,
 Qui coulent dans un plein repos.

SCENE

PROLOGUE.

SCENE SECONDE.

LA SEYNE, charmée de cette voix, sort toute surprise; ses Nymphes paroissent avec elle, & tous les Faunes & Satyres, qui étoient restez sous les arbres, s'avancent tout à fait sur le Théatre, qui reste également decoré.

LA SEYNE.

Quelle Divinité vient s'offrir à nos yeux?....
à sa suite.
Orphée........Ah! quel bonheur dans l'ardeur qui nous presse?

à Orphée.
Celebre Chantre de la Grece,
Vous, qui charmez les Hommes & les Dieux,
Daignez faire honneur à nos jeux:
Le Heros de la Seyne est l'objet de nos festes.

ORPHE'E.

Charmé de son grand cœur, surpris de ses conquêtes,
Le bonheur de le voir conduit icy mes pas;
Et dans ces beaux climats,
Dans cet heureux empire,
Je viens luy consacrer & ma voix & ma lire.

ORPHE'E, & LA SEYNE.

Formons pour luy d'aimables jeux?
Il écoute nos chants, il a comblé nos vœux.

LE CHOEUR.

Formons pour luy d'aimables jeux?
Il écoute nos chants, il a comblé nos vœux.

ULYSSE,

ORPHE'E.

Préparons entre nous une feste nouvelle?
Faunes, Sylvains signalez vôtre Zele?

Divertissement de Faunes & de Sylvains.

UN SAUVAGE.

Le seul avantage
Qu'ait un cœur sauvage,
C'est la liberté.
La tranquilité
Fait nôtre partage;
Mais la felicité
Fuit la severité :
Quand un tendre amour nous engage,
Peut-il n'être pas écouté ?
Non, il n'est pas de plus dur esclavage,
Que le devoir & la fierté.

AUTRE SAUVAGE.

Jeunes cœurs, qui n'êtes pas traitables,
Croyez-vous échaper à ses coups ?
En resistant à des penchants si doux,
Vous êtes moins raisonnables,
Et plus sauvages que nous.

Divertissement des Nymphes, de Bergers & de Bergeres.

UNE NYMPHE.

Peut-on mieux faire
Que de s'enflamer?
Quand on sçait plaire,
C'est le temps d'aimer:

PROLOGUE.

L'aimable Jeunesse
Doit à la tendresse
Ses plus doux moments :
L'amour recompense
La perseverance
Des tendres Amants.

On perd pour attendre,
Songeons à nous rendre ;
Que sert la rigueur ?
Qui prend une chaîne,
S'épargne la peine
De garder son cœur.

UN BERGER.

Vous, qui craignez ses traits,
Venez dans nos charmants bocages ;
Vous qui craignez ses traits,
Vous ne vous en plaindrez jamais :
L'Amour dans vos Palais
Vous fait sentir ses ravages ;
Il ne peut y vivre en paix :
 Ses rigueurs,
 Ses douleurs
Y seront vôtre partage :
 Ses douceurs,
 Ses faveurs
Préviennent icy nos cœurs.

ULYSSE, PROLOGUE.
CHOEUR.

Portons nos voix jusques aux cieux ?
Celebrons la gloire eclatante ?
Chantons la valeur triomphante ?
D'un Roy toûjours victorieux.

ORPHE'E.

Changeons nos jeux, en de plus nobles festes ?
La sagesse est l'appuy de toutes ses conquêtes :
Par tout elle prévient les pas de ce Heros ;
Ulysse eut l'avantage
De l'avoir en partage ;
Chantons ses glorieux travaux.

Fin du Prologue.

ACTEURS
DE LA TRAGEDIE.

RILAS, Roy, *Amant de Penelope.* M^r Hardoüin.
CIRCE', *Princeſſe Magicienne, Fille du Soleil, & Reine des Sarmates.* Mademoiſ. Deſmâtins.
EUPHROSINE, *Confidente de Circé.* Madem. Clement.
PENELOPE, *Reine d'Itaque.* Mademoiſelle Maupin.
CEPHALIE, *Confidente de Penelope.* Madem. Lalleman.
Troupe de Genies de Circé, ſous la forme de Jeux & de Plaiſirs.
JUNON. Mademoiſelle Loignon.
Troupe de Lutins & de Furies.
ULYSSE, *Roy d'Itaque.* Monſieur Thevenard.
EURILOQUE, *Confident d'Ulyſſe.* M^r Chopelet.
Troupe de Grecs, compagnons d'Ulyſſe.
Troupe de Furies, ſous la forme de Tritons & de Nereydes.
Troupe de Nymphes de la Cour de Circé.
UNE NYMPHE. Mademoiſelle Clement Cad.
MERCURE. Monſieur Boutelou.
Troupe de Demoms.
Troupe de Vents.
Chœur de Grecs combattants, du party d'Ulyſſe.
Chœur de Combattants du party contraire.
Troupe de Grecs victorieux.
Troupe de Suivants d'Ulyſſe & de Penelope.
Troupe d'Eſclaves de Penelope.
TELEMAQUE. Monſieur Cochereau.
PALLAS. Mademoiſelle Dhumé.

DIVERTISSEMENTS
de la Tragedie.

PREMIER ACTE.

GENIES, sous la forme de Jeux & de Plaisirs.

Messieurs Dumirail, Germain, Bouteville, & Dumoulin C.

Mademoiselle de Subligny.

Mesdemoiselles, Dangeville, Victoire, Rose, & Desmâtins.

DEUXIE'ME ACTE.

DEMONS.

Monsieur Blondy.

Messieurs Germain, Dumoulin l'aîné, Lévesque, Fauveau, Dangeville l'aîné, Dangeville C. Dumay & Laselle.

TROISIE´ME ACTE.

TRITONS.

Monsieur Balon.
Messieurs Germain, Dumirail, Bouteville,
Fauveau, Dumoulin l'aîné, &
Dangeville l'aîné.

L'Amour, le petit Dupré.

TROUPE DE NYMPHES.

Mesdemoiselles Victoire, Dangeville, Rose, Desmâtins,
Laferriere & Guillet.

QUATRIE´ME ACTE.

VENTS SOUTERRAINS.

Messieurs Lévesque, Dubreüil, Rose, & Javilliers.

VENTS DE L'AIR.

Messieurs Dangeville cadet, Brinqueman,
Lavigne, & Aubert.

CINQUIEME ACTE.

GUERRIERS.

Messieurs Dumirail, Germain, Dumoulin l'aîné, Bouteville, Dumoulin cadet, & Javilliers.

GUERRIERES.

Mesdemoiselles Victoire, Dangeville, Rose, & Desmâtins.

ULYSSE

ULYSSE ET PENELOPE,
TRAGEDIE.

ACTE PREMIER.
Le Théatre represente les Jardins du Palais d'ITAQUE.

SCENE PREMIERE.
URILAS.

Rien ne peut la fléchir ! je pers toute esperance:
 Hélas ! mes soins sont superflus.
Aprés tant de mépris, aprés tant de refus,
 Amour, termine ma souffrance ;
 Force sa resistance,
 Ou fais que je ne l'aime plus.
N'aimer plus Penelope ! Ah ! mon cœur peux-tu suivre
Le dessein qu'un dépit malgré toy veut former ?
Toute ingrate qu'elle est, elle a sçû me charmer :
 Amour, que je cesse de vivre,
 Si je ne puis m'en faire aimer.

A

SCENE SECONDE.
CIRCE', EUPHROSINE, URILAS.
CIRCE'.

URilas, esperez, cette Beauté severe
Ne sera pas toûjours insensible à vos feux :
Pour les Amants qu'on desespere,
Les charmes de Circé sont des charmes heureux.

URILAS.

Ah ! Penelope est inflexible,
Rien ne sçauroit toucher son cœur.

CIRCE'.

Tout m'obéit, tout m'est possible ;
Je sçauray domter sa rigueur.

URILAS.

Quoy ! vous pourriez vanger sa haine ?
Je verrois sa fierté céder à mon amour ?

CIRCE'.

Laissez-moy seule ; allez, vous verrez l'Inhumaine
Soûpirer à son tour,
Avant la fin du jour.

TRAGEDIE.

SCENE TROISIEME.
CIRCE', EUPHROSINE.
EUPHROSINE.

PRometre à Penelope un prompt retour d'Ulysse,
 Et flatter Urilas de l'espoir d'être aimé ;
Je ne puis penetrer quel est cette artifice.

CIRCE'.

Que ne fait point un cœur par l'Amour animé ?
Euphrosine, ce Dieu me sert icy de guide :
Ulysse m'a trahie... Ah ! tu l'as vû changer.
 Il revient, le Perfide ;
 Je veux le rengager.
Son retour m'est connu, Penelope l'ignore ;
Je feins pour rapeler cet Ingrat que j'adore,
 D'employer un enchantement ;
 Mais je vais m'en servir contre-elle ;
 Si je puis la rendre infidele,
 L'Amour me rendra mon Amant.

EUPHROSINE.

Des charmes de Circé, qui pourroit se défendre ?
 Les élements suivent ses loix ;
 Quand elle veut se faire entendre,
 L'Enfer obéit à sa voix :
Des charmes de Circé, qui pourroit se défendre ?

A ij

ULYSSE & PENELOPE,

CIRCÉ.

De quoy me sert-il, en ce jour,
Pour soulager le tourment que j'endure,
D'asservir toute la Nature,
Si je ne puis vaincre l'Amour ?
Il faut faire éclater mon art & ma puissance,
Les Demons engagez à suivre mes desirs,
Se joindront avec moy, sous la feinte apparence,
Des Jeux & des Plaisirs.

EUPHROSINE.

Penelope paroît, je l'entends qui soûpire.

CIRCÉ.

Eloignons-nous pour un moment ;
L'heureux instant que je desire,
Doit répondre bien-tôt à mon empressement.

TRAGEDIE.

SCENE QUATRIE'ME.
PENELOPE.

SOuffriray-je toûjours les rigueurs de l'absence ?
Ulysse revenez, hâtez vôtre retour;
Abandonnez la gloire, en faveur de l'amour;
Venez de mes ennuis calmer la violence,
Penelope vous doit posseder à son tour.
Mille Amants empressez attaquent ma constance;
De leurs soins importuns je me plains chaque jour,
 Et vous me laissez sans défense
 Dans ce triste séjour.
Telemaque vous cherche avec impatience;
Vos Etats en danger veulent vôtre presence;
 Ulysse revenez, hâtez vôtre retour.

SCENE CINQUIEME.
PENELOPE, CEPHALIE.
CEPHALIE.

Quoy, toûjours soupirer ? faut-il verser des larmes?
Quand Circé vous promet un secours genereux !
Sensible au bruit de vos allarmes,
Elle a quitté sa Cour, & prepare ses charmes,
Pour ce retour heureux.

PENELOPE.

Dieux ! qu'elle tarde à soulager ma peine !
Je céde, Cephalie, au chagrin qui m'entraîne :
Elle ne peut trop tôt rendre Ulysse à mes vœux.

CEPHALIE.

Ecoûtez de ces eaux, l'agréable murmure ;
Voyez briller icy les plus aimables fleurs,
De ces jardins charmans, la riante parure,
Ne peut-elle un moment suspendre vos douleurs ?

PENELOPE.

Beaux Lieux, vous ne sçauriez me plaire ;
Vous aviez pour moy des appas,
Quand Ulysse suivoit mes pas ;
Vous êtiez les témoins de nôtre ardeur sincere ;
Mais Ulysse est absent, vous ne me l'offrez pas :
Beaux Lieux, vous ne sçauriez me plaire.

à CEPHALIE.

Ne me reproche point ces tendres sentimens ;
Cherche Circé, ma peine augmente.

SCENE SIXIEME.
PENELOPE.

Hâtez-vous, bien-heureux moments!
Ah! satisfaites mon attente;
Que ma douleur impatiente
Me cause de cruels tourments!
Hâtez-vous, bien-heureux moments!

SCENE SEPTIEME.
CIRCE', EUPHROSINE, PENELOPE, CEPHALIE.

PENELOPE.

Helas! belle Princesse,
Ne rendrez-vous jamais Ulysse à mes soûpirs?
Vous me l'avez promis, la pitié vous en presse;
Ne faites plus languir mes trop justes desirs.

CIRCE'.

Le charme est prêt, & je tiens ma promesse....
Venez, tendres Plaisirs, avec tous vos appas;
Venez, aimables Jeux, c'est moy qui vous assemble;
Unissez-vous ensemble,
Dans ces charmans climats.

Les Génies que Circé a engagez, paroissent sous la forme des Jeux & des Plaisirs, ils apportent des Corbeilles de Fleurs, où le charme est renfermé.

ULYSSE & PENELOPE,

SCENE HUITIEME.

DEUX GENIES, CIRCE', EUPHROSINE,
PENELOPE, CEPHALIE.

DEUX GENIES.

L'Amour a des douceurs
Qui raviſſent les cœurs ;
Dans ſes peines,
Sous ſes chaînes
Il ſçait cacher ſes ſecrettes faveurs ;
Il nous fait trouver mille charmes,
Juſques dans les larmes,
Et dans les ſoûpirs.
Les Plaiſirs,
Leur attente,
Ses tendres ſoins, tout enchante,
Tout doit aimer,
Rien n'en exempte,
Laiſſez-vous charmer.

UN GENIE.

Il eſt temps, l'Amour vous appelle,
Vous devez répondre à ſa voix ;
Il défend d'avoir un cœur rebelle,
Et promet de faire un ſecond choix :

Il eſt

Il est temps, l'Amour vous appelle ;
Vous devez répondre à sa voix ;
Eprouvez une flame nouvelle.
Ah! qu'il est doux de changer une fois :
Il est temps, l'Amour vous appelle,
Vous devez répondre à sa voix.

PENELOPE.

Plaisirs trop dangereux, venez-vous me surprendre ?
Cessez de seduire mes sens ;
N'allumez point un feu, dont je dois me défendre,
Vos efforts seront impuissants.

CIRCE.

La défense est vaine,
L'Amour, malgré nous,
Fait sentir ses coups.
Ce Dieu vous enchaîne,
Suivez ses appas,
Son pouvoir entraîne
Qui ne les suit pas.

CHOEUR.

Cédez, Beauté trop severe,
Tout rit, tout cherche à vous plaire,
Rendez-vous,
Rien n'est si doux.

B

ULYSSE & PENELOPE.

L'Amour ne veut point attendre ;
Quand il presse, il faut se rendre ;
Rendez-vous,
Rien n'est si doux.

PENELOPE.

Ah ! Circé me trahit ! grands Dieux ! quelle injustice !

à CIRCE'.

Abusez-vous ainsi, de ma crédule erreur ?
Vous deviez rappeler Ulysse,
Et vous le chassez de mon cœur.
Ciel ! soyez-moy propice ;
Eteignez une injuste ardeur.

SCENE NEUVIE'ME.
CIRCE', EUPHROSINE.

CIRCE'.

EN vain sa vertu se soûleve,
Hâtons-nous, son cœur est blessé.
Va chercher Urilas ; que son respect acheve
Ce que l'Amour a commencé.

Fin du Premier Acte.

ACTE SECOND.

Le Théatre represente une Forêt, voisine des Jardins du Palais d'ITAQUE: On y voit des Torrents, qui se précipitent entre des Rochers, & un ancien Temple consacré à JUNON.

SCENE PREMIERE.
PENELOPE, CEPHALIE.

PENELOPE.

Ieux écarteZ, affreuse Solitude,
N'écouteZ plus mes indignes regrets;
Pour terminer une peine trop rude,
Faites sortir de vos sombres forêts,
Les Monstres les plus redoutables:
SorteZ, Monstres impitoyables,
ParoisseZ, déchireZ ce cœur,
Dont un coûpable amour veut se rendre vainqueur.

B ij

ULYSSE & PENELOPE,

CEPHALIE.

Plus un malheur paroît funeste,
Moins on doit écouter ses maux ;
Loin de s'en faire de nouveaux,
Il faut songer à l'espoir qui nous reste.

PENELOPE.

Pour ranimer mes premieres vertus,
Je fais des efforts superflus,
J'appelle Ulysse en vain, son image s'efface,
Un autre dans mon cœur l'attaque, & prend sa place ;
Je ne me connois plus.
Le souvenir d'un Fils, à peine encor me touche,
Urilas seul m'occupe.... O Grands Dieux ! Urylas.
Quel nom ! quel affreux nom est sorti de ma bouche ?
Terre d'Itaque, ouvre-toy sous mes pas,
Dans le fond des plus noirs Abîmes,
Etouffe pour jamais des feux illegitimes.

CEPHALIE.

Contre un mal, dont on craint le cours,
La vertu se fait mieux connoître :
Le devoir se soûtient toûjours,
Quand il appelle à son secours
La raison qui le rend le maître :
La vertu se fait mieux connoître :
Contre un mal, dont on craint le cours.

TRAGEDIE DE
PENELOPE.

Eh ! qu'importe à ma gloire ?
Est-elle moins détruite ? hélas !
Par mes lâches douleurs, par mes tristes combats,
Ma honte est-elle moins presente à ma memoire ?
Ulysse est-il moins outragé ?
Ah ! c'en est trop, il faut qu'il soit vangé.
Je ne dois point survivre au malheur qui m'accable.

CEPHALIE.
Le Ciel vous sera favorable....
Mais, de quels sons harmonieux
Entens-je retentir ces lieux ?

Symphonistes qu'on entend, & qu'on ne voit pas.

URILAS.
Jeunes Zéphirs, cessez de suivre Flore ;
Penelope paroit, volez, empressez-vous ;
Portez-luy mes soûpirs : Qu'il doit vous être doux,
De caresser les fleurs, qu'elle va faire éclore ?
Que vôtre sort doit faire de Jaloux !

PENELOPE.
Dieux ! c'est Urilas, il se fait trop entendre,
Fuyons ! Qui pourra me défendre ?
Où chercher du secours ?

CEPHALIE.
Dans ce Temple, Junon offre son assistance ;
Implorez sa puissance ;
Remettez en ses mains, vôtre gloire & vos jours.

ULYSSE & PENELOPE,
PENELOPE & CEPHALIE.

Déeße de l'Hymen, vous voyez {mes / ses} allarmes,
De {mon / son} cœur agité, calmez les mouvements ;

Accordez à {mes / ses} larmes

La fin de {mes / ses} cruels tourments.

CEPHALIE.

Nos vœux sont écoûtez, j'apperçois la Déeße ;
Chaßez la douleur qui vous preße,

SCENE SECONDE.
JUNON, PENELOPE, CEPHALIE

JUNON.

DEs fideles Epoux je conserve les nœuds,
 Et je protege l'innocence ;
Recevez mon secours, contre d'injustes feux,
 Je le dois à vôtre constance ;
Rien ne pourra vous troubler desormais,
Dans vos Murs avec moy, venez en aßurance,
 Venez goûter une innocente paix.

SCENE TROISIEME.
URILAS.

O Ciel ! Junon vient-elle même
M'enlever ce que j'aime ?
Quel coup pour un cœur enflamé !
Ah ! quelle violence !
Si prés du bonheur d'être aimé,
Faut-il en perdre à jamais l'esperance !
Malheureux Urilas ! sort cruel ! sort affreux !
Penelope échape à mes vœux !
Inhumaine Junon ! vous me l'avez ravie ;
Achevez, hâtez-vous de me priver du jour ;
C'est un nouveau tourment de me laisser la vie,
Aprés m'avoir ôté l'Objet de mon amour.

SCENE QUATRIÉME.
CIRCE', URILAS, EUPHROSINE
CIRCE'.

Urilas, esperez encore ;
N'écoutez point un injuste transport.

URILAS.

Rien ne peut soulager l'ardeur qui me devore,
Je vais l'éteindre par ma mort.

CIRCE'.

Non, non, il faut tout entreprendre.
Allez, assemblez vos Soldats ;
Enlevez Penelope, usurpez ses Etats,
Sans Trône, sans appuy, qui pourra la défendre ?
C'est l'unique moyen de vaincre sa rigueur.
Forçons, qui ne veut pas se rendre,
Au secours de l'Amour appellons la Fureur.

CIRCE' & URILAS.

Courons, courons à la vangeance,
N'écoutons que nôtre courroux,
Punissons, qui nous offence,
Vangeons-nous, vangeons-nous.

CIRCE'.

Ne perdez point de temps, allez Prince, armez vous.

SCENE

TRAGEDIE

SCENE CINQUIEME.
CIRCE', EUPHROSINE.
EUPHROSINE.

APrés ce que Junon à nos yeux vient de faire,
 Que peut esperer Uriłas ?
CIRCE'.
Qu'importe qu'il espere,
 Qu'importe qu'il coure au trépas ;
Mon amour irrité, doit animer ma rage,
 Je n'ay plus rien à ménager,
Malgré les Dieux repoussons cet outrage,
 C'est à l'Enfer à me vanger.
Que tout tremble à ma voix ; Sortez, noires Furies,
Venez semer icy l'épouvante & l'horreur,
 Venez, joignez vos barbaries,
 Aux transports de mon cœur.

SCENE SIXIEME.
CIRCE', EUPHROSINE, LES FURIES.
LES FURIES.

SEmons icy l'épouvante & l'horreur,
 Joignons nós barbaries,
 Aux transports de son cœur.
CIRCE'.
 Junon, à mes desseins contraires,
Dérobe Penelope, à ma juste colere :
Détruisez le pouvoir, qui trouble mon bonheur.

 C

CHOEUR.

Détruisons le pouvoir qui trouble son bonheur.

CIRCÉ.

Que ce temple abatu, que ces roches brûlantes,
Que ces torrents sechez, & ces plaines fumantes,
Que ces bois embrasez, signalent ma fureur.

<div style="text-align:right">Le Chœur répete.</div>

CIRCÉ.

Arrêtez, arrêtez : Que vois-je ? qui m'éclaire ?....
Le destin me fait voir Ulysse de retour,
O trop heureux moment ! calmez-vous ma colere,
Ulysse est sur ces bords, faites place à l'Amour.

<div style="text-align:right">à EUPHROSINE.</div>

Les Vents ont secondé ma juste impatience.
Pour me servir, tout est d'intelligence ;
Il faut prévenir mon Vainqueur ;
Un present enchanté va me rendre son cœur.

<div style="text-align:right">AUX FURIES.</div>

Allez, prenez des formes agréables ;
Empruntez des Tritons, la figure & les traits ;
Elevez un brillant Palais,
N'offrez, à ce Héros, que des objets aimables,
Et cachez son retour aux yeux de ses sujets.

LE CHOEUR.

Allons, c'est Circé qui commande,
Il n'est point de climats
Où son art ne s'étende ;
L'Enfer, pour la servir, emprunte des appas.

<div style="text-align:center">Fin du second Acte.</div>

ACTE TROISIE'ME.

Le Théatre represente une Campagne délicieuse, où l'on voit un Palais enchanté : la Mer & le Port d'ITAQUE paroissent dans le fonds.

SCENE PREMIERE.
ULYSSE, EURILOQUE,
Et les Compagnons d'ULYSSE.

ULYSSE.

Aprés tant de travaux, sur la terre & sur l'onde,
 Enfin, je revois mes états,
Le repos est le prix des plus heureux combats,
 Joüissons d'une paix profonde.
 Mais tout a changé dans ces lieux,
Je ne reconnois point ce qui s'offre à mes yeux.
D'où vient ce changement ? quel Palais se presente ?
Les bois & les rochers, qui défendoient nos bords,
 Sont une campagne charmante,
 Où la nature semble épuiser ses tresors.
Me trompay-je, Euriloque ?

C ij

ULYSSE & PENELOPE,

EURILOQUE.

Ah! mon trouble est extrême,
Seigneur, où sommes-nous?

ULYSSE.

Pour en être éclaircy,
Allez, sans être vû, dans Itaque vous-même;
Observez tout,

à ses Compagnons.

Et vous, laissez-moy seul icy.

SCENE SECONDE.

ULYSSE.

Ah! qu'aprés une longue absence,
 Le moindre retardement
Devient un rigoureux tourment!
Rien ne flatte mon esperance;
 Je sens en ce moment
Redoubler mon impatience.
Ah! qu'aprés une longue absence,
 Le moindre retardement,
Devient un rigoureux tourment!

TRAGEDIE

SCENE TROISIE'ME.

Les Furies engagées par CIRCE', paroissent sortir de la Mer, sous la forme de Tritons & de Nereïdes, joüant des Instruments.

ULYSSE.

Qu'entens-je ? qui s'avance ?
Qui forme ces Accords nouveaux ?
Je vois sortir les Dieux du sein des eaux.

Deux NEREIDES.

Aimons, aimons tous, c'est un doux usage,
Qu'un cœur inconstant rallume ses feux,
 Heureux qui s'engage,
 Sous de si beaux nœuds !
 L'Amour se vange.
Qui n'aime pas, attire son courroux ;
 Un Ingrat, qui change,
 Doit craindre ses coups ;
 Il sçait nous prendre,
 Ah ! pourquoy s'en défendre ?
 Aimons, cédons tous,
 A ses traits les plus doux.

ULYSSE.

Non, je ne puis comprendre,
Ce que j'entens, ce que je vois ;
Mais, quel objet nouveau vient encor me surprendre ?
C'est Euphrosine, ô Dieux ! qui se presente à moy.

SCENE QUATRIÈME.
ULYSSE, EUPHROSINE.
EUPHROSINE.

Circé, dans vôtre fort, aujourd'huy s'interesse,
 Elle prévient icy vos vœux ;
Les Dieux des Eaux, tout à l'envy s'empresse,
 Pour celebrer vôtre retour heureux.

ULYSSE.
Euphrosine, est-ce vous ! quel dessein vous amene ?
Circé vient-elle icy, pour augmenter ma peine ?

EUPHROSINE.
Vos jours sont menacez, vos états en danger,
 Mille Amants, depuis vôtre absence,
Obsedent Penelope, & veulent l'engager.
 Circé vient vous vanger,
 Malgré vôtre inconstance ;
 Elle vient armer vôtre bras,
 Du pouvoir de ses charmes.
 Elle a fait preparer des armes,
Qui porteront par tout, l'horreur & le trépas :
Vous pouvez cependant l'attendre en assûrance
 Dans ce Palais, par ses soins êlevé.

ULYSSE.
Qui pourroit l'obliger à prendre ma défense ?

EUPHROSINE.
 Je la vois qui s'avance,

ULYSSE, à part.
Grands Dieux ! à quel destin m'avez vous reservé ?

SCENE CINQUIEME.

ULYSSE, EUPHROSINE, CIRCE'
suivie de ses Nymphes, l'une desquelles tient
une Epée enchantée.

CIRCE'.

CE n'est point Ulysse volage,
C'est Ulysse prêt à perir,
Que je viens secourir;
Et je veux oublier, qu'il m'a fait un outrage.

ULYSSE.

Si j'ay sçû me dégager,
Ne me reprochez pas que je fus infidele.
Un cœur, que le devoir rappelle,
N'est pas coupable pour changer.

CIRCE'.

Le sort de vos états, le soin de vôtre vie,
Contre vos ennemis ont pressé mon secours;
Je borne toute mon envie,
A conserver vos jours;
Recevez cette Epée, elle doit vous défendre,
On n'en sçauroit parer les coups;
Vôtre infidelité pouvoit-elle prétendre,
Ingrat, ce que je fais pour vous?

ULYSSE, ayant pris l'Epée enchantée.

Quel éclat imprévû? quelle grace nouvelle?
Frappent mes yeux, & surprennent mon cœur;
Je vois briller la pompe la plus belle,
Je me sens enflamé de la plus vive ardeur.

ULYSSE & PENELOPE,

Qu'il m'est doux, charmante Princesse,
De me soumettre à vos appas,
Je vous rends toute ma tendresse;
Ah! puis-je vous revoir, & ne vous aimer pas!

CIRCE'.

Que vôtre cœur n'est-il sincere!
Le mien est trop tendre aujourd'huy;
Lorsqu'un Ingrat a sçû nous plaire,
Qu'aisément on revient à luy?

ULYSSE.

Je suis le penchant qui m'entraîne,
J'y trouve de nouveaux attraits;
Qui pourroit désormais,
Briser une si douce chaîne?
Belle Circé, je vous promets,
De ne me dégager jamais.

CIRCE'.

Que cet aveu me plaît! qu'il m'est doux de l'entendre!
Vous me flattez de m'aimer constamment;
Sur la foy d'un nouveau serment,
Mon cœur veut bien encore se rendre.

ENSEMBLE.

L'Amour nous réünit, par les nœuds les plus doux,
Brûlons du feu qu'il renouvelle,
Cachons, aux yeux jaloux,
Une flame si belle;
Vivez pour moy, je veux vivre pour vous.

CIRCE'.

TRAGEDIE.
CIRCÉ.

Que tout ce qui me suit dans nos vœux s'intéresse :
Chantez, Nymphes, chantez, appellez les Amours,
Ils regnent dans ces lieux ; qu'ils y regnent toûjours,
Que les Ris & Jeux, se presentent sans cesse ;
Chantez, Nymphes, chantez, appellez les Amours.

CHOEUR DE NYMPHES.

Venez, Amours, dans ces retraittes,
Répandez les douceurs que l'on sent en aimant,
 Tout plaît, où vous êtes,
 Sans vous rien n'est charmant ;
On ne peut trop goûter le plaisir que vous faites.

EUPHROSINE.

 Tout parle d'amour,
 Dans ce beau séjour.

CHOEUR DE NYMPHES.

 Celebrons sa gloire,
 Chantons sa victoire,
 Tout parle d'amour,
 Dans ce beau séjour.

EUPHROSINE.

 Un cœur qu'il ramene,
 S'épargne la peine,
 Des premiers soûpirs ;
 Et sent dans sa chaine
 De nouveaux plaisirs.

LE CHOEUR

 Tout parle d'amour :
 Dans ce beau séjour.

ULYSSE & PENELOPE,

UNE NYMPHE.

Quand il offre de si belles chaînes,
Pourquoy ne pas suivre ses desirs ?
En resistant, on n'a que des peines,
En le suivant, on n'a que des plaisirs.

GRAND CHOEUR.

Belle Circé, brillante Reine,
L'amour est soûmis à vos loix,
Vos yeux font aimer vôtre chaine,
Ils ont charmé les plus grands Rois.

SCENE SIXIEME.

CIRCÉ, ULYSSE.

CIRCÉ.

CEs lieux n'ont plus assez de charmes ;
Mon Isle aura pour nous mille agréments nouveaux,
Abandonnons Itaque à ses tristes allarmes ;
Un séjour plus heureux, nous offre un doux repos.

CIRCÉ.

Partons, je vais tout preparer.
Entrez dans ce Palais, où vous pouvez m'attendre ;
Reposez-vous sur moy, des soins qu'il faudra prendre,
Rien ne doit plus nous separer.

Fin du Troisième Acte.

ACTE QUATRIEME.

Le Palais enchanté s'ouvre & laisse voir un magnifique Salon, où les triomphes de l'Amour sont dépeints.

SCENE PREMIERE.
ULYSSE, EURILOQUE.

EURILOQUE.

Loin de trouver icy la fin de nos travaux,
Il faut nous disposer à des combats nouveaux ;
On en veut à vôtre Couronne.
Circé, qui l'auroit crû ? se fait voir en ces lieux ;
Tout ce qui nous étonne,
N'est qu'un effet de son art odieux.

ULYSSE.

Cesse d'être surpris : Elle vient nous défendre ;
Ses soins ont prévenu mes vœux, & mon retour ;
Qu'un cœur reconnoissant & tendre,
Se défend mal contre l'amour !

D ij

EURILOQUE.

O Dieux ! vous l'avez vûë, & vous l'aimez encore,
Que je plains vôtre sort : Ah ! que je le déplore ;
 Mais de quel fer vous vois-je armé ?
 ULYSSE.
 Ce fer est l'heureux gage
De la nouvelle ardeur, dont je suis enflamé.
 EURILOQUE.
 Ce present vous outrage,
 Il est indigne d'un vainqueur ;
N'êtes vous plus Ulysse ? & les armes d'Achile,
Dont tous les Rois des Grecs, vous ont fait possesseur ;
Ne sont-elles pour vous qu'un trophée inutile ?
Je reconnois Circé, dans ce gage trompeur ;
Ses presents sont bien plus a craindre que sa haine,
Ah ! quittez cette Epée, & recevez la mienne,
Elle a plus d'une fois servy vôtre valeur.
 ULYSSE, n'ayant plus l'Epée enchantée.
Où suis-je ? qu'ay-je fait ? Dieux ! quelle honte extrême !
 Ah ! quel fatal aveuglement !
Que ne te dois-je point ? tu me rends à moy-même ;
 J'ouvre les yeux en ce moment,
Ne me reproche pas mon indigne foiblesse ;
Je la sens, j'en rougis, je vais la reparer.
Mon devoir, mes états, ma gloire, tout m'en presse.
 Allons, sans differer ;
Allons vanger Itaque, ou perissons ensemble ;
 Cherchons un glorieux trépas ;
Rejoin nos compagnons, que ton soin les rassemble ;
 Va, je suivray bien-tôt tes pas.

TRAGEDIE.

SCENE SECONDE.
CIRCÉ, ULYSSE.

CIRCÉ.

Ulysse, ô Ciel! vous me fuyez, Ulysse!
Quels regards lancez-vous sur moy?
Que vois-je? se peut-il, grands Dieux! qu'il me trahisse?
Oubliez-vous, Circé, me manquez-vous de foy?

ULYSSE.

J'ay rompu les liens d'un charme trop funeste,
Pour votre indigne amour, je n'ay que de l'horreur;
Je vous le rends, je le déteste,
Vous ne séduirez plus mon cœur;
Craignez ma trop juste vangeance.

CIRCÉ.

Perfide, c'est à toy, de craindre mon courroux,
Mon amour outragé, doit armer ma puissance;
Dépit, transport, fureur, je n'écoute que vous.

Démons, soûmis à mon art redoutable,
Accourez, détruisez ces lieux;
Et n'offrez plus aux yeux,
Que de mes cruautez, une image effroyable.
Le Palais se renverse.
Voy, ces terribles châtiments;
Voy, ces Mortels immolez à ma rage;
Crain de pareils tourments;
Crain pour toy, pour les tiens, je punis qui m'outrage.

SCENE TROISIE'ME.
ULYSSE.

*N*E croy pas m'étonner; menace, vange-toy;
 Que ta rage sur moy
 S'épuise toute entiere;
Qui brave le trépas, méprise ta colere;
Heureux d'être affranchy de ton injuste loy;
 Heureux de pouvoir te déplaire!

SCENE QUATRIE'ME.
ULYSSE, EURILOQUE.

EURILOQUE.

*C*Ircé met le comble à nos maux;
Tous nos Grecs, tant de fois, témoins de nos travaux,
 Ont éprouvé la fureur qui l'anime;
 Je venois vous joindre avec eux;
Elle les a changez en des rochers affreux;
A peine ay-je évité d'être aussi sa victime.

ULYSSE.

Euriloque, c'est moy, qui cause leur malheur;
C'est moy, qui de Circé, viens d'armer la fureur.

TRAGEDIE.

Elle éclatte sur eux, & je suis seul coupable ;
Aprés tant de dangers, aprés tant de combats.
N'ay-je en ces lieux conduit leurs pas,
Que pour les exposer à ce sort déplorable ?
 O trop fatal amour !
 O trop infortuné retour !
Encor si de la mort devenant la victime,
Je pouvois effacer, & ma honte & mon crime ;
Mais, hélas ! dans le fonds du tenebreux sejour,
Déja le fier Ajax a triomphé d'Ulysse,
Et ses justes mépris redoublent mon supplice ;
Il n'importe, étouffons, dans la nuit du trépas,
Des jours infortunez, dont la gloire est ravie;
Mourons, rendons aux Dieux une honteuse vie :
Inutiles regrets, n'arrêtez plus mon bras.

 Euriloque voulant retenir le bras d'Ulysse,
 est prévenu par Circé.

SCENE CINQUIE'ME.
CIRCE', EULYSSE, EURILOQUE,

CIRCE'.

Arrête, c'est Circé, qui s'oppose elle-même,
Au dessein qui te porte à te priver du jour ;
 Par cet effort extrême,
 Juge de mon amour.

ULYSSE.

Que vôtre pitié m'est funeste !
Ah ! rendez-moy ce fer, que vous m'avez ôté ;
Vangez-vous par ma mort, le secours qui me reste,
C'est de n'en point trouver dans cette extrêmité.

CIRCE'.

Mon dépit animoit, malgré-moy ma vangeance,
Quand je te menaçois, mon cœur se démentoit,
 Et l'ardeur qu'il sentoit,
Ne m'auroit pas permis de punir ton offence ;
Sois sensible aux transports, de ce cœur allarmé,
 Je ne t'ay jamais tant aimé :
Je rends tes chers Amis, à leur forme premiere ;
Revenez, Malheureux, & vous disparoissez,
 Affreux objets de ma colere.

SCENE

SCENE SIXIÈME.

Le Théâtre reprend sa premiere forme.

CIRCÉ, ULYSSE, EURILOQUE, Compagnons d'ULYSSE.

CIRCÉ.

Ingrat, en est-ce assez ?
Parle ; que faut-il faire ?
Que veux-tu désormais ?

ULYSSE.

Vous fuir, & ne vous voir jamais.

CIRCÉ.

Me fuir, hélas ! quoy, mes soûpirs, mes larmes,
Rien ne sçauroit toucher ton cœur ?
S'il échappe à mes charmes,
Ne le refuse point, Cruel, à ma douleur.
Tu ne m'écoute pas, tu peux briser ta chaîne.
Ah ! devois-tu m'aimer pour me trahir ?
Faut-il que ton amour ait fait place à la haîne !
Et que Circé ne puisse te haïr ?

Elle feint de se retirer.

CHOEUR.

Servons-nous de nôtre courage,
Pour nous donner la liberté.
Malgré Circé, malgré sa rage,
Forçons ce séjour enchanté.

CIRCE.

Vôtre audace icy me rappelle,
Croyez-vous m'échapper? sentez encor mes coups;
J'épargne Ulysse, & me vange sur vous;
Que vos yeux soient couverts d'une nuit éternelle.

SCENE SEPTIE'ME.

ULYSSE & ses Compagnons.

Quel transport furieux?
Quelle rage cruelle?

CHOEUR.

Quel transport furieux,
Nous perdons la clarté des Cieux.

ULYSSE.

Quelle peine mortelle?
Qui peut nous délivrer de ces funestes lieux?

CHOEUR.

Brillant Soleil, flambeau du monde,
Sans toy, tout languit icy bas
Ne reverrons-nous pas,
Ta lumiere feconde?
Faut-il gémir, hélas!
Dans une obscurité profonde?
Brillant Soleil, flambeau du monde
Sans toy, tout languit icy bas.

TRAGEDIE

ULYSSE.

O Ciel! ô juste Ciel! dans ce peril extrême,
Soyez touché de nos douleurs;
Faites sentir vôtre pouvoir suprême,
Terminez nos malheurs.

On entend un bruit éclatant; la voûte du Salon s'ouvre.

Quel bruit! Dieux! quel éclat! qui force la Nature!
Ce Palais entr'ouvert me découvre Mercure.

SCENE HUITIE'ME.

MERCURE, ULYSSE, Compagnons d'ULYSSE.

MERCURE à ULYSSE.

IL faut terminer tes travaux;
De Circé, qui te suit, la fureur sera vaine;
Viens dans Itaque, où Mercure te meine,
Ta main domtera tes Rivaux.

à ses Compagons.

Vous, qui suivez son sort, revoyez la lumiere;
Je romps l'enchantement, qui vous étoit contraire;
Allez, les Dieux sont touchez de vos maux.

SCENE NEUVIE'ME.
CIRCE', EUPHROSINE.
CIRCE'.

ULysse échape à ma puissance !
　Il se derobe à mon amour !
Que ma fureur s'arme encor en ce jour ;
　Allons forcer sa resistance.
　Helas ! tout combat mon espoir !
Junon pour Penelope, a montré son pouvoir ;
Mercure enleve Ulysse, à mon amour extrême.
Ah ! courons me vanger, sur un autre luy-même !
Telemaque revient, on l'ignore en ces lieux ;
　Je veux l'immoler à ses yeux,
　　Malgré tout le pouvoir suprême,
　　Vents empressez, déchaînez-vous ;
Amenez Telemaque, & servez mon courroux.
Redoublez vos efforts, qu'ils égalent ma rage :
　　Faites mugir les Airs ;
　　C'est Circé qu'on outrage ;
　　Portez vos fureurs sur les mers.

Fin du quatriéme Acte.

ACTE CINQUIEME.
Le Théatre represente la principale Ville d'ITAQUE.

SCENE PREMIERE.
PENELOPE.

Estin, trop rigoureux!
 O Ciel inexorable!
N'accordez-vous enfin, mon Epoux à mes vœux,
Que pour rendre mon sort encor plus deplorable?
 O Ciel inexorable!
 Destin, trop rigoureux!

 Tout se prepare icy, pour un combat affreux;
De nos fiers ennemis la troupe se rassemble;
Ils joignent leurs efforts: ah! je fremis, je tremble.
 Faut-il, quand tout semble appaisé,
A de nouveaux dangers, voir Ulysse exposé?
 On entend un bruit de guerre.

On est aux mains, Ciel! que viens-je d'entendre?
 Dieux, venez nous défendre.

ULYSSE & PENELOPE,

CHOEURS.
Derriere le Théatre.

Cedez, rendez-vous,
Les Dieux sont pour nous.

CHOEUR du party contraire.

Le sang, le carnage,
L'horreur & la rage
Animent nos coups.

CHOEUR du party d'ULYSSE.

Les Dieux sont pour nous,
Cedez, rendez-vous.

PENELOPE.

Grands Dieux, faites cesser le trouble affreux des armes;
Je n'entends par tout que des cris,
Je sens, pour un Epoux, de mortelles allarmes.
Vangez-nous ; vous l'avez promis.
Je vous offre mes jours, conservez ce que j'aime,
Contentez-vous de mon trepas ;
S'il faut du sang, dans ce peril extrême,
Le mien ne vous suffit-il pas ?

CHOEUR.

C'est trop de resistance,
Rendez-vous aux vainqueurs.

TRAGEDIE,
PENELOPE.

Helas! le combat recommence.

CHOEUR, du party contraire.
Suivons nôtre vangeance,
Redoublons nos fureurs.

PENELOPE.

Ciel! arrêtez leur violence.

Premier CHOEUR.
Rendez-vous aux vainqueurs.

Second CHOEUR.
Redoublons nos fureurs.

PENELOPE.

Ciel! arrêtez leur violence.
Laissez-vous toucher par mes pleurs.

Premier CHOEUR.
C'est trop de resistance,
Fuyez, perfides cœurs.

SCENE DEUXIÉME.

ULYSSE, Compagnons d'ULYSSE,
CEPHALIE, PENELOPE.

CEPHALIE.

La victoire est à nous ; reprenez l'esperance,
Nous allons voir la fin de nos malheurs.

PENLOPE.

C'est vous, mon cher Ulysse, & le Ciel vous ramene ;
Je vous revois victorieux,
Nous devons la victoire aux Dieux.
Ils ont vangé vôtre gloire & la mienne,
Je sens un feu nouveau, qui revient m'animer,
Ma bouche ny mes yeux, ne peuvent l'exprimer.

ULYSSE.

Aprés une absence cruelle,
Joüissons d'un destin heureux ;
Vous ne fûtes jamais si belle,
Ny moy jamais plus amoureux.

PENELOPE.

Ah ! quel plaisir succéde à ma peine mortelle !
Le Ciel contenteroit la nature & l'amour,
S'il nous rendoit Telemaque en ce jour.

Contraste insuffisant

NF Z 43-120-14

SCENE TROISIE'ME.

EURILOQUE, & les Personnages de la Scene precédente.

EURILOQUE.

Vous verez vos souhaits comblez par sa presence,
On découvre au Port des Vaisseaux,
Et le signal, qui paroît sur les eaux,
De son retour fait l'assûrance;
Il est temps d'oublier nos maux.

ULYSSE.

Tout répond à nos vœux : Qu'une fête nouvelle
Chasse le souvenir de nos malheurs passez,
Chacun doit signaler son zele,
Il ne peut éclatter assez.

SCENE QUATRIEME.

Une Troupe de jeunes Grecs, qui tiennent des Couronnes de Mirthe : Troupe d'Esclaves, chargées de dépoüilles des ennemis, en élevent un Trophée aux pieds d'ULYSSE & de PENELOPE.

ULYSSE & PENELOPE.

Que la paix regne sur la terre :
Preferons en ce jour
Les douceurs de l'amour
Aux fureurs de la guerre,
Nos ennemis sont dans nos fers,
Et nous sommes vangez aux yeux de l'Univers.

Le Chœur répete.

ULYSSE & PENELOPE,

ULYSSE.

Essuyez vos larmes,
Vivons sans allarmes,
Nos pleurs, nos soûpirs,
Font place aux plaisirs.

PENELOPE.

Que le plaisir est extrême,
De revoir ce que l'on aime,
Tout rit, tout comble nos vœux,
Les Dieux nous offrent des jours heureux.
Ranimons nôtre tendreße,
L'Amour regne dans ces lieux.
D'Ulyße, sans ceße,
Vantez les exploits glorieux;
Qu'à chanter son nom, tout s'empreße,
Qu'il vole jusqu'aux cieux.

Le Théatre s'obscurcit ; On entend un bruit soûterrain ; on voit avancer du fonds, un nuage épais, d'où partent des éclairs.

CHŒUR.

Quel bruit se fait entendre?
Ah! quelle nuit vient nous surprendre!
La terre tremble sous nos pas,
Tout nous menace du trépas.

SCENE CINQUIEME.

Le nuage s'ouvre, & laisse voir TELEMAQUE *enchaîné, entre* EUPHROSINE & CIRCE', *qui tient un Poignard.*
CIRCE', TELEMAQUE, EUPHROSINE, & les Personnages de la Scene precédente.

ULYSSE.

O Ciel! c'est Circé qui s'avance.

PENELOPE.

Telemaque, en ses mains, ô mortelle frayeur?

ULYSSE.

O funeste vangeance!
Grands Dieux! détournez ce malheur.

CIRCE'.

En partant de ces lieux, j'ay choisi ma victime;
Approchez, trop heureux Epoux;
Que son sang répandu rejallisse sur vous.
Pour vous punir tous trois, ce n'est pas trop d'un crime.

ULYSSE, PENELOPE.

Ah! mon fils, ah! Circé, portez sur moy vos coups.

TELEMAQUE.

C'est mon sang que tu dois répandre,
Frappe, sans plus attendre,
Barbare, assouvy ton courroux.

CIRCE'.

C'en est fait, ma rage est trop lente,
Meurs, vange moy par ton trépas.
On entend un bruit éclatant, l'obscurité se dissipe.
Mais qui retient mon bras?
Qui rend ma vangeance impuissante?

SCENE SIXIE'ME.
PALLAS, & les Personnages de la Scene precedente.
PALLAS.

CRains, à ton tour, & reconnois Pallas :
J'ay trop souffert ta fureur inhumaine ;
Heureux Epoux, voyez la fin de vôtre peine,
Et n'ayez plus que des jours pleins d'appas.

SCENE SEPTIE'ME,
ET DERNIERE.
CIRCE'.

JE vous céde, grands Dieux, & je vous rends les armes,
 C'est trop vous irriter,
 L'Enfer & tous mes charmes,
 Ne sçauroient vous resister.
L'Amour ma fait sentir, son injuste puissance ;
 Il n'a jamais flatté mon cœur,
 Que pour tromper mon esperance,
 Et faire éclatter ma fureur.
Il faut de mes transports, calmer la violence ;
 Circé doit se vaincre en ce jour,
 J'ouvre mon cœur à l'innocence,
Et pour jamais je le ferme à l'amour.

Fin du Cinquiéme & dernier Acte.

Contraste insuffisant

www.ingramcontent.com/pod-product-compliance
Lightning Source LLC
Chambersburg PA
CBHW071434220526
45469CB00004B/1527